DEBUT D'UNE SERIE DE DOCUMENTS
EN COULEUR

Couverture inférieure manquante

Petite
Bibliothèque de l'Enseignement pratique
des Beaux-Arts

KARL ROBERT

TRAITÉ PRATIQUE

DE LA

PHOTOMINIATURE

SUIVI DE

Conseils sur la peinture directe des photographies, aquarelle, gouache, peinture à l'huile, et sur le coloris au patron dit peinture orientale.

H. LAURENS, Éditeur
6, RUE DE TOURNON
PARIS

FIN D'UNE SERIE DE DOCUMENTS
EN COULEUR

TRAITÉ PRATIQUE
DE LA
PHOTOMINIATURE

MACON, PROTAT FRÈRES, IMPRIMEURS

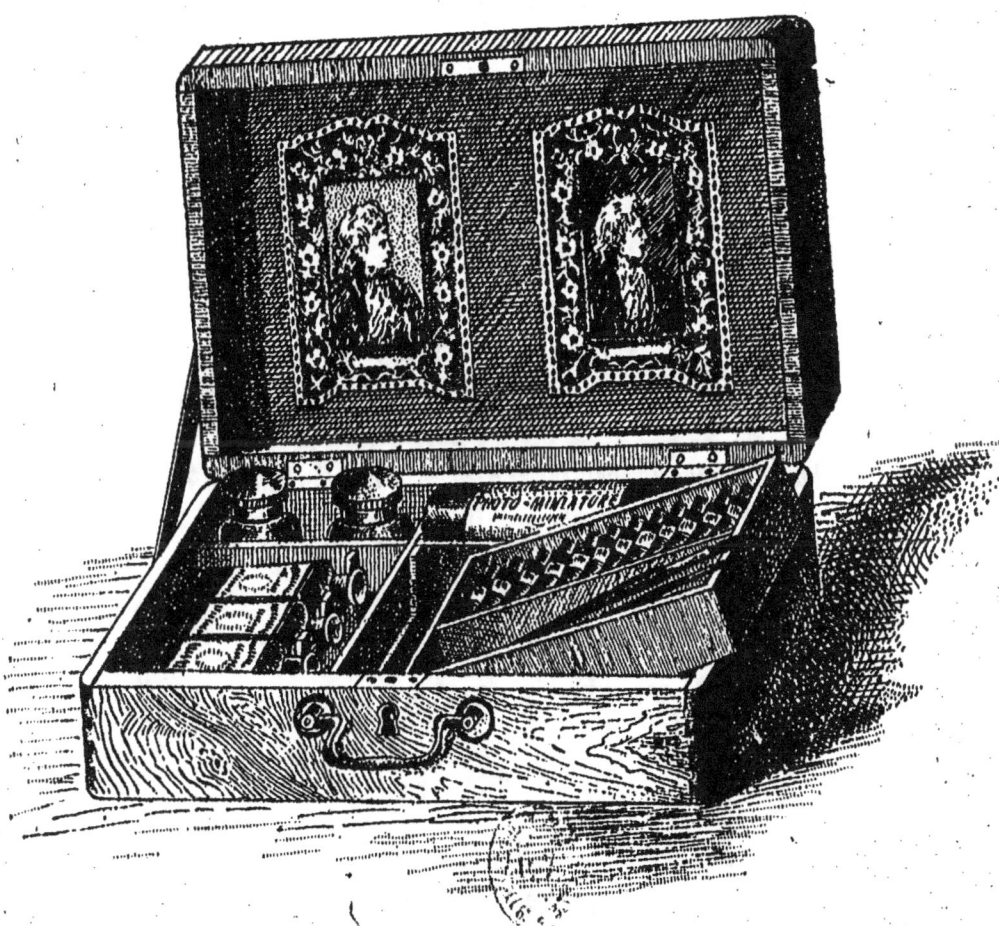

Boîte complète pour la Photominiature.

PETITE
BIBLIOTHÈQUE ILLUSTRÉE DE L'ENSEIGNEMENT PRATIQUE
DES BEAUX-ARTS
PUBLIÉE PAR ET SOUS LA DIRECTION DE
KARL ROBERT
Officier de l'Instruction publique.

TRAITÉ PRATIQUE

DE LA

PHOTOMINIATURE

SUIVI DE :

Conseils sur la peinture directe des photographies, aquarelle, gouache, peinture à l'huile, et sur le coloris au patron dit peinture orientale.

PRIX : 1 FRANC 50

PARIS
H. LAURENS, ÉDITEUR
6, RUE DE TOURNON, 6
—
1893

TRAITÉ PRATIQUE
DE LA
PHOTOMINIATURE

―――◆―――

AVANT-PROPOS

Nous n'irons pas jusqu'à dire : la photominiature est un art, pas plus que tous les petits procédés qui s'y rattachent, il y a là réel abus de langage de la part des auteurs qu'enflamme leur sujet. Non, la photominiature n'est pas un art dans le sens propre du mot, et c'est seulement par assimilation qu'on peut dire l'art de peindre... une photographie. Et cependant, quel que soit le procédé qu'on adopte (nous allons passer tous ceux qu'on peut employer successivement en revue), il est incontestable qu'il faut y manifester un goût délicat, une connaissance sérieuse de la juxtaposition des couleurs, de leur mélange, de

leur dégradation plus ou moins harmonique, si l'on veut arriver à produire des œuvres d'un agréable aspect et s'écarter sensiblement de ces produits d'exportation criards et hurlants qu'on voit s'étaler à la devanture de certaines boutiques, au grand scandale des véritables amateurs et de tous les gens de goût.

La connaissance du dessin, tout au moins de notions élémentaires, n'est pas moins indispensable à l'amateur de coloris que celle des lois qui régissent la bonne harmonie des couleurs, puisque dans certains procédés la forme se trouve parfois entièrement recouverte et que l'ayant perdue sous la recherche et l'application des tons employés, il faut être en mesure de reconstituer cette forme, serait-ce même à l'aide d'une autre photographie de grandeur analogue, qu'on n'a pas toujours à sa disposition. Mais ceci n'a rien d'absolu et le bon goût peut suffire à guider la main la plus inexpérimentée en matière de dessin, et l'amener à d'excellents résultats, car les derniers procédés de la photominiature sont réellement fort simples et très pratiques.

Aussi longtemps donc que la photographie

directe des couleurs ne sera pas entrée dans le domaine de la pratique absolue, et les savants travaux de M. Lippmann permettent d'affirmer que ce temps n'est plus aujourd'hui fort éloigné, la photominiature rendue avec soin aura toujours ses amateurs pour qui elle constitue une des plus charmantes distractions. La récente invention des photographies transparentes et des glaces pelliculaires permettant le transfert de la photographie une fois coloriée sur un objet quelconque, vient d'ajouter un attrait nouveau à la photominiature. C'est pourquoi nous avons entrepris ce petit guide destiné surtout aux amateurs éloignés des centres artistiques, espérant qu'il leur évitera les déboires inhérents aux premiers débuts.

PHOTOMINIATURE

Matériel nécessaire au peintre en photominiature.

Ce matériel, très spécial, se trouve aujourd'hui chez tous les marchands de couleurs, soit en détail, soit au complet, renfermé dans une boîte de moyenne grandeur. Il comprend :

Une palette en noyer ;

Douze couleurs spécialement préparées qui portent les noms suivants :

Blanc,	Ocre jaune,
Gros bleu,	Rouge,
Brun,	Vermillon,
Jaune,	Vert clair,
Laque carmin,	Vert foncé,
Noir velours,	Violet vif ;

Quatre pinceaux ;

Un flacon d'essence de térébenthine ;

Un flacon de mixture dite n° 1 pour l'adhérence ;

Un flacon de mixture n° 2 pour la transparence ;

Un flacon de préservatif n° 3 ;

Un flacon de ponce en poudre impalpable ;

Une cuvette en zinc pour le trempage ;

Une spatule de bois à double tranchant.

Tel est le matériel suffisant et complet pour la photominiature sur papier et sur glaces pelliculaires. Nous verrons plus loin à le compléter pour les autres procédés.

Choix et nettoyage des verres. — Les verres employés dans la photominiature doivent être extra-blancs et de premier choix : ceci est d'une importance capitale, et la différence

pécuniaire du premier au second choix est si peu sensible, qu'il est de toute urgence de rejeter ce qui n'est pas absolument pur. En effet, un verre teinté, si peu que ce soit, change l'aspect des couleurs et l'amateur ne saurait alors se rendre compte de son travail; il attribuerait à un manque d'expérience dans l'emploi de ses couleurs des défectuosités d'aspect qui proviendraient uniquement de la mauvaise qualité du premier verre.

Quelle que soit la netteté du premier verre, celui où doit être fixée la photographie, un nettoyage soigné est encore rigoureusement nécessaire : on l'opère à l'aide de l'alcool ou de l'ammoniaque; s'il y a quelque défaut qui résiste, quelque tache grasse, on emploie la ponce en poudre, et l'on essuie à l'aide d'une peau ou d'un linge fin.

Fixage des photographies. — Si la photographie qu'on veut peindre est collée sur bristol, il est nécessaire de l'en détacher par une immersion complète dans l'eau; une demi-heure environ est nécessaire, mais il n'y a rien d'absolu puisque tout dépend de la force de la colle employée par celui qui a placé l'épreuve sur le

bristol ; il faut, autant que possible, laisser l'épreuve se détacher d'elle-même. Lorsqu'elle surnage, on la sort du bain et on la passe en une eau nouvelle afin d'enlever la surface gommeuse retenue encore à la photographie, même après son détachement du bristol. Certains photographes, monteurs ou encadreurs emploient la colle forte au collage des photographies. On ne peut s'en apercevoir que lorsqu'au bout d'une immersion dans l'eau froide la photographie reste adhérente au bristol, même si l'on essaie d'en soulever un coin. En ce cas, il faut recourir à l'eau tiède, et user du moyen avec précaution, pour ne point abîmer le sujet. Dans cette manutention, la photographie étant fort détrempée, on risque toujours de la déchirer ; il vaut donc mieux se procurer des photographies non collées, c'est toujours un risque sur deux d'évité.

En effet, pour fixer la photographie sur le premier verre, il faut la mouiller tout d'abord : on l'essore entre deux feuilles de papier buvard pour enlever l'excès d'eau et pendant qu'elle est encore humide, on l'enduit au revers soit au doigt, soit à l'aide d'une brosse plate de mixture

n° 1 pour l'adhérence. Cette mixture est une colle absolument transparente à base de vaseline. On en couvre également la partie concave du premier verre qu'on vient de nettoyer et qu'on passe encore au blaireau, afin d'éviter jusqu'aux moindres grains de poussière. On place la photographie sur le verre, colle contre colle, et, pressant un peu au centre du verre à l'aide du pouce, on la fait adhérer d'abord en ce point central pour la maintenir; puis on prend une feuille de parchemin, coupée de grandeur et préalablement aussi mouillée et essorée dans le papier buvard, on l'applique sur l'épreuve, et avec la spatule de bois, partant du centre pour aller vers les bords, on produit l'adhérence complète, chassant avec la spatule et l'excès de colle et les bulles d'air qui auraient pu se loger entre le verre et l'épreuve; le parchemin a pour but d'empêcher toute déchirure de l'épreuve et il est nécessaire qu'il soit humide pendant tout le cours de l'opération. S'il venait à sécher, il faudrait en prendre un autre qu'on aurait eu soin de mettre tremper en même temps que le premier, afin de n'être point pris au dépourvu. Ce fixage de l'épreuve est toute la réussite de la

photominiature au point de vue strictement matériel. Il faut donc y apporter tous ses soins. L'opération étant réussie, on laisse reposer jusqu'à complète siccité.

Ponçage. — Quand l'épreuve est bien sèche, on la passe au papier de verre, de façon à réduire autant que possible l'épaisseur du papier, opération délicate et qu'il faut mener avec précaution ; on juge en regardant à la transparence du jour si cette épaisseur de papier est devenue presque nulle, et l'on termine en frottant avec la poudre de ponce impalpable. On doit ainsi arriver à voir, toujours à la transparence, tous les détails du sujet. Quand cette opération est terminée, on passe le blaireau, pour enlever toute trace et résidus du ponçage, et l'on couche au pinceau la mixture n° 2 pour la transparence. Une couche ne suffit pas toujours, il ne faut pas hésiter à donner plusieurs couches, au cas où l'épreuve ne semblerait pas assez transparente.

Lorsqu'enfin l'épreuve est absolument transparente, on passe une couche assez légère de *préservatif* n° 3 qui a pour but d'isoler à la fois du contact de l'air et du contact des couleurs et d'empêcher celles-ci le plus possible de s'oxyder

et de perdre leur nuance première, ce qui ne manquerait pas d'arriver si l'on n'y prenait garde.

En cet état, la photographie est prête à recevoir la peinture, le second verre qui, lui aussi, doit être peint, mais assez grossièrement, ne reçoit aucune préparation spéciale.

I

DE LA PEINTURE

I

DE LA PEINTURE

Les couleurs, avons-nous dit, sont tout spécialement préparées pour la photominiature. On se servira pour les diluer d'un mélange d'huile sèche ou d'huile d'œillette clarifiée et d'essence de térébenthine ou d'essence de pétrole. L'addition de l'essence a pour but de précipiter le séchage des couleurs diluées de l'huile, qui, d'ailleurs, s'opère assez rapidement par suite de la présence d'une quantité toujours assez grande de blanc ajouté à presque toutes les teintes. On aura également à part un godet ou pincelier rempli d'essence de térébenthine ordinaire pour le lavage des pinceaux. Les mélanges de tons se font sur la palette : toutefois il n'est pas indifférent, loin de là, que les teintes soient bien

homogènes ; aussi, le mieux est, lorsqu'on a une teinte composée d'une certaine importance, de la malaxer à part sur une plaque de verre et de la reporter ensuite sur sa palette. La photominiature pourrait et devrait, selon nous, être traitée absolument de la même façon que la véritable miniature à l'huile, car, bien qu'elle soit peinte à l'envers, on pourrait y atteindre à toutes les finesses, et c'est, bien au fond, ce que cherchent tous les habiles.

Néanmoins on peut arriver encore à de très charmants résultats par l'emploi des teintes plates, les dessous du second verre étant exécutés en manière de peinture orientale, assez épais et assez vibrants de couleur pour soutenir, en transparence, les teintes posées sur le premier verre, toujours décolorées par la présence de l'épreuve photographique dont la couleur, légèrement bistrée, donne à la peinture une uniformité grisâtre qui atténue toutes les lumières. Nous verrons tout à l'heure à quel point il faut exagérer l'éclat des teintes de dessous du second verre, pour arriver aux tons des lumières qui n'en seront pas moins toujours harmonisées dans une gamme douce à l'aspect final. C'est d'ail-

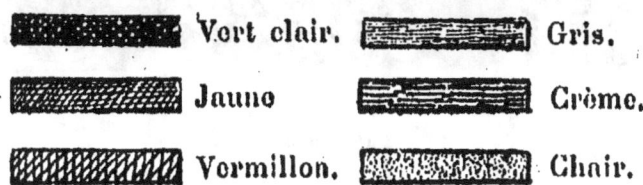

Ton gris : blanc, laque carmin et noir velours.
Ton crème, blanc et ocre jaune.
Ton chair : blanc, laque carmin et ocre jaune.

Portrait Louis XV. — Teintes plates du second verre.

PHOTOMINIATURE

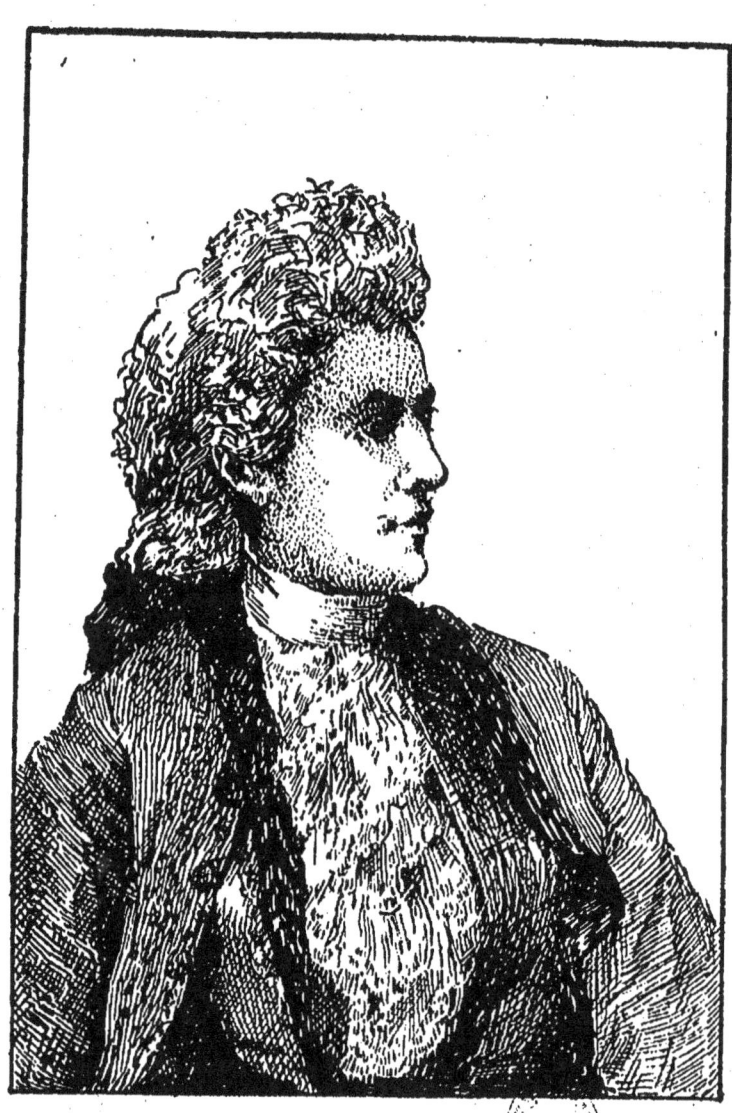

Portrait Louis XV.

lours, il faut le reconnaître, cet aspect doux et fondu qui fait tout le charme de la photominiature.

Avant de commencer à peindre, il est nécessaire de savoir comment on enlèvera les erreurs. Si donc vous avez un faux trait de pinceau, une teinte qui a formé, sous l'influence d'une erreur de vue ou d'un brusque mouvement, des bavochures débordant de la limite assignée par le dessin ou contour du sujet à cette teinte, il faut l'enlever au plus tôt à l'aide du pinceau légèrement imbibé de térébenthine. On procèderait de même pour supprimer toute une teinte manquée, mais il faudrait remplacer le pinceau par un chiffon, car l'opération serait trop longue, et plus les opérations de détails sont longues, plus on risque d'abîmer la photographie. Aussi, comme on peint le verre posé à plat sur un matelas de papier buvard blanc, il est nécessaire de retourner le travail chaque fois qu'on vient de poser une teinte pour se rendre compte et de son effet et de la place exacte qu'elle occupe pour faire immédiatement toutes retouches individuelles nécessaires.

Voici les indications les plus simples des teintes conventionnelles pour peindre les figures :

Cheveux et sourcils. — Blonds : blanc, ocre jaune. Châtains : blanc, brun et noir. Noirs : blanc, brun et noir.

Yeux. — La prunelle d'un ton très léger de gris, de bleu ou de noir, en y ajoutant toujours un peu de blanc. Le blanc des yeux avec du blanc légèrement teinté de bleu.

Lèvres. — Laque-carmin et vermillon.

La teinte locale et générale des chairs s'obtient par un mélange d'un peu de jaune, de vermillon et beaucoup de blanc ou avec un mélange de blanc, de rouge et d'ocre jaune.

Pour les joues on force un peu la teinte avec une petite quantité de vermillon.

La couleur employée peut être très épaisse.

Bijoux. — L'effet obtenu par un mélange de jaune et de vermillon est excellent.

Pour les étoffes, prendre la couleur la plus rapprochée du ton de la draperie qu'on veut rendre, l'additionner de blanc pour les parties claires et l'employer pure dans les parties ombrées qu'accentue déjà l'ombre même de la photographie.

Voilà un véritable *procédé* de peinture pour les figures qui donne des résultats d'un char-

mant aspect, mais qui, avouons-le, met, comme on dit, toutes les têtes sous le même bonnet. Il faut donc pousser un peu plus loin les recherches de vérité, ou tout au moins d'aspect de vérité, qui varie tant dans la figure humaine selon la couleur, la nature et l'âge des individus. C'est ce que nous allons chercher à préciser dans une causerie un peu plus soutenue [1].

Tout d'abord il faut bien se rendre compte si la photographie qu'on vient de préparer à recevoir les colorations est suffisamment vigoureuse, et si les effets en sont bien accusés. S'il n'en est pas ainsi, on commencera par la renforcer avec des couleurs à l'eau, cherchant par un mélange de sépia et de laque ou de laque, d'encre de Chine et de sépia, à retrouver exactement le ton de la

1. Il faut commencer par modifier la palette et la compléter d'une façon sérieuse, exactement comme on ferait pour peindre à l'huile un véritable portrait, et ajouter aux couleurs précédemment citées :

Brun de Madder,	Violet d'or,
Terre d'ombre,	Carmin violet,
Brun van Dyck,	Jaune de Naples,
Terre de sienne brûlée,	Ocre jaune,
Vert véronèse,	Jaune d'or,
Cinabre vert,	Rouge de Venise,
Terre de Cassel,	Laque de garance foncée,
Outremer,	Vert émeraude.

photographie, et en corser, en accuser très nettement les effets d'opposition de l'ombre et de la lumière. C'est souvent faute d'avoir observé ce principe que les premiers essais causent des déboires qui découragent les débutants. On peut indifféremment commencer par l'exécution des cheveux ou par celle des yeux.

Des yeux. — Le blanc d'argent additionné d'une pointe d'outremer et de vert émeraude (mais ces deux couleurs à peine touchées du bout du pinceau), donneront le blanc de l'œil appelé cornée, sur laquelle on fera saillir le point visuel, ou rayon lumineux de l'œil avec une touche de blanc, encore plus légèrement additionné de jaune et de vert véronèse, de façon à éviter le blanc pur qui, par rapport au ton précédemment indiqué est froid et sec et s'exprime par des reflets, ce qui a toujours lieu dans la nature. La prunelle sera rendue d'un mélange de violet et de noir : on y ajoutera un peu de blanc pour éviter la dureté s'il y a lieu. Le larmier sera touché de blanc et de vermillon. Si la prunelle est bleue, de bleu d'outremer et vert véronèse.

Les yeux une fois peints, donnez de suite la coloration des joues faites la plupart du temps

d'un ton rose assez accusé et fondu sur les bords. Ce ton est assez peu modifiable parce qu'il est soutenu, ou mieux, modifié selon la teinte locale de chair dont nous parlerons tout à l'heure. Le mieux est de le faire de laque de garance ou de vermillon ; ce dernier pour les figures d'homme, la laque pour les portraits de femme. En ajoutant au vermillon un peu de carmin, on aura le coloris légèrement violeté des personnes âgées. Ces mêmes tons peuvent servir pour les parties éclairées du visage, les lumières des oreilles, le dessus des lèvres également.

La coloration des cheveux demande une étude très particulière, selon leur nature, car ils occupent une grande place dans l'aspect général d'un portrait.

Les cheveux bruns foncés, dits veloutés noirs, noirs bleus, noirs de jais, seront obtenus par le brun de madder, l'outremer, le violet d'or.

Les cheveux châtains foncés par le brun van Dyck, le violet de mars, la terre de sienne.

Les cheveux châtains clairs par le brun van Dyck, la terre de sienne, l'ocre jaune, ou le jaune de Naples, voire même le jaune d'or selon le plus ou moins de brillant de la nature.

Les cheveux roux seront rendus par le violet d'or, le rouge de Venise, la terre de sienne ou le brun de madder.

Les cheveux blonds foncés par le blanc, la terre de sienne naturelle, la terre d'ombre.

Les cheveux blancs dorés par le blanc, le jaune d'or, la terre de sienne dans les ombres, le brun de madder dans les creux et les dessous, vers la nuque.

Les cheveux rouge vénitien, acajou, se rendent par le blanc, le rouge de Venise, le jaune d'or, un brun chaud, soit le brun de madder, la sienne brûlée.

Les cheveux blancs, de blanc teinté de noir, de laque de garance ou d'outremer, selon la nature et les reflets environnants.

Les cheveux gris, de blanc mêlé au noir de velours, cette teinte glacée, comme dessus, pour les reflets.

On procède dans les mêmes gammes de tons pour les sourcils, remarquant que presque toujours les sourcils sont plus montés de ton que les cheveux.

Nous nous sommes expliqué pour la bouche dont les lèvres seront colorées de blanc, ver-

millon ou laque selon l'intensité sanguine de la nature. Mais il est un détail qu'on néglige parfois, c'est la cavité formée par l'ouverture de la bouche qui, dans certains portraits, aide beaucoup à faire vivre et respirer. Ce n'est ni de noir ni de brun qu'il faut se servir, la garance foncée et l'outremer donnent un ton bien autrement transparent qui ajoute à l'expression plus d'air et de profondeur, partant plus de vitalité.

Tels sont les tons les plus fréquents de la nature, qu'il faut étudier et juxtaposer avec soin, les fondant à l'aide d'un pinceau en putois si l'on veut arriver à la douce harmonie des véritables miniatures à l'huile, par le procédé des transparences. On voit qu'il y a déjà ici une très grande distance entre ce genre de travail et les à-plats du coloris dont nous avons parlé plus haut. En résumé, l'amateur qui veut chercher dans la photominiature une distraction intelligente, peut arriver à pousser le travail du fini aussi loin que possible et surtout à en obtenir l'aspect sans le travail du peintre de photographie qui, au vrai, éprouve les mêmes difficultés que le véritable miniaturiste, conception et dessin mis à part.

II

PHOTOGRAPHIE TRANSPARENTE

ET GLACES PELLICULAIRES

II

PHOTOGRAPHIE TRANSPARENTE

ET GLACES PELLICULAIRES

Transport de l'image peinte. — Nous venons de voir quels soins méticuleux doivent présider au collage des photographies sur le verre bombé et de constater qu'il y a là bien souvent une source de déboires lors des premiers essais.

Or, ces causes d'insuccès ont complètement disparu depuis l'invention des photographies industriellement rendues transparentes et vendues fixées sur verre, prêts à recevoir la peinture. L'épreuve y reste absolument pure et ne risque pas de jaunir; l'on n'a pas non plus à redouter le piquage si fréquent dans les photominiatures, ce qui provient de la mauvaise qualité des papiers.

Ce genre se peint exactement comme la photo-miniature précédemment indiquée, nous n'avons donc pas à y revenir.

Ces photographies transparentes prennent le nom de *glaces pelliculaires* lorsqu'au lieu d'être fixées au revers de verres bombés elles sont fixées sur des glaces plates. C'est alors qu'elles offrent le très grand avantage de pouvoir être transportées sur des objets divers de porcelaine, bois, galets, vernis Martin, etc…, tous objets enfin pouvant recevoir la décoration des photographies coloriées.

La peinture s'y fait comme dessus, à l'exception toutefois qu'il faut, en plus, avoir la précaution de peindre lisse et partout d'égale épaisseur; le contraire, en effet, nuirait à l'enlevage.

Enlevage et transport de la pellicule peinte. — Quand la peinture est bien sèche, c'est-à-dire au bout de quelques jours, on ponce au doigt toute la surface externe de la peinture afin de l'aplanir complètement. On enlève au blaireau le résidu de la ponce, puis à l'aide d'une pointe bien tranchante, on pratique une incision verticale bien nette autour du sujet, à 25 millimètres environ du bord, de façon à former tout autour un

filet à travers duquel on aperçoive bien nettement le verre. On immerge alors la pièce dans une cuvette remplie d'eau et on laisse séjourner dix à quinze minutes environ. Si l'on opère à l'aide d'une cuvette en porcelaine, on peut activer le détachement de la pellicule en ajoutant, environ, 5 0/0 de vinaigre.

Lorsque la pellicule est bien détrempée, on applique dessus une feuille de papier écolier qu'on a aussi préalablement fait détremper; ce papier adhère à la pellicule sous la simple pression opérée à l'aide d'un papier buvard.

On relève alors avec la pointe d'un canif un des coins de la pellicule et l'on tire, en la retournant et en ayant soin de la faire venir en tirant dessus d'un mouvement *bien horizontal*.

Quand elle est complètement détachée, on la pose sur une plaque de verre, et soit à l'aide d'un petit rouleau de caoutchouc, soit avec une petite éponge, on fait bien adhérer le tout sur le verre ; on place dessus une seconde feuille de papier, la pellicule peinte se trouve ainsi maintenue avec adhérence parfaite entre les deux papiers humides.

Pour appliquer cette pellicule il suffit alors

d'enlever le papier qui se trouve au revers de la peinture, d'enduire de colle de pâte ou d'amidon et de l'appliquer sur le subjectile qu'on veut décorer. On laisse bien sécher et quelque temps après on vernit.

On le voit, pour un peu minutieuse qu'elle est, l'opération du transport de la pellicule se fait encore assez facilement, et ce procédé offre de réels avantages pour la peinture, parce que l'artiste peut y pousser l'exécution jusqu'au fini le plus complet, voyant bien distinctement tous les détails de la photographie. Il suffit de donner à son marchand de couleur une bonne photographie, pour obtenir autant de glaces pelliculaires ou d'épreuves transparentes qu'on peut en désirer.

III

PEINTURE DES PHOTOGRAPHIES

A L'AQUARELLE ET A LA GOUACHE

III

PEINTURE DES PHOTOGRAPHIES
A L'AQUARELLE ET A LA GOUACHE

La photominiature est un procédé, la peinture directe des photographies est déjà un art : art de second ordre si l'on veut, mais qui permet de montrer un réel talent de miniaturiste si l'on y emploie l'aquarelle et la gouache, de peintre si l'on rehausse à l'huile.

Aquarelle. — On peut, tout comme en une véritable peinture, y pousser l'exécution jusqu'au fini le plus délicat, il est donc nécessaire d'avoir une palette des plus étendues, et pour cela de s'outiller comme le pastelliste qui ne craint pas d'avoir tous les tons qui existent ; aussi la palette sera-t-elle composée d'un grand nombre de couleurs. Certaines dans le nombre ne serviront que

rarement, mais il est bon de les avoir pour diminuer les mélanges, les tons francs et brillants seyant parfaitement dans la peinture des photographies.

La palette se composera donc de :

Blanc d'argent,	Brun van Dyck,
Blanc de Chine,	Laque de garance rose,
Ocre jaune,	Laque de garance foncée,
Ocre de ru,	Indigo,
Jaune de cadmium,	Terre de sienne naturelle,
Cadmium orange ou foncé,	Terre de sienne brûlée,
Jaune de Naples,	Bleu de Prusse,
Jaune indien,	Outremer,
Jaune citron,	Cobalt,
Vert véronèse ou cendre verte,	Cœruleum,
Vert émeraude,	Mauve,
Brun de Madder,	Carmin,
Sepia,	Laque violette,
Rouge de Venise,	Teinte neutre,
Terre d'ombre brûlée,	Gris de payne,
Vermillon,	Pierre de fiel,
Rouge de Saturne,	Noir bleu,
Ocre rouge,	Noir d'ivoire.

Toujours comme pour la miniature, nous engageons l'amateur à se servir d'un plateau rond en porcelaine, creusant un peu dans le milieu, et à ranger ses couleurs autour du bord, en sortant des tubes une très petite quantité de couleur à la fois, sauf à la remplacer lorsqu'elle s'épuise :

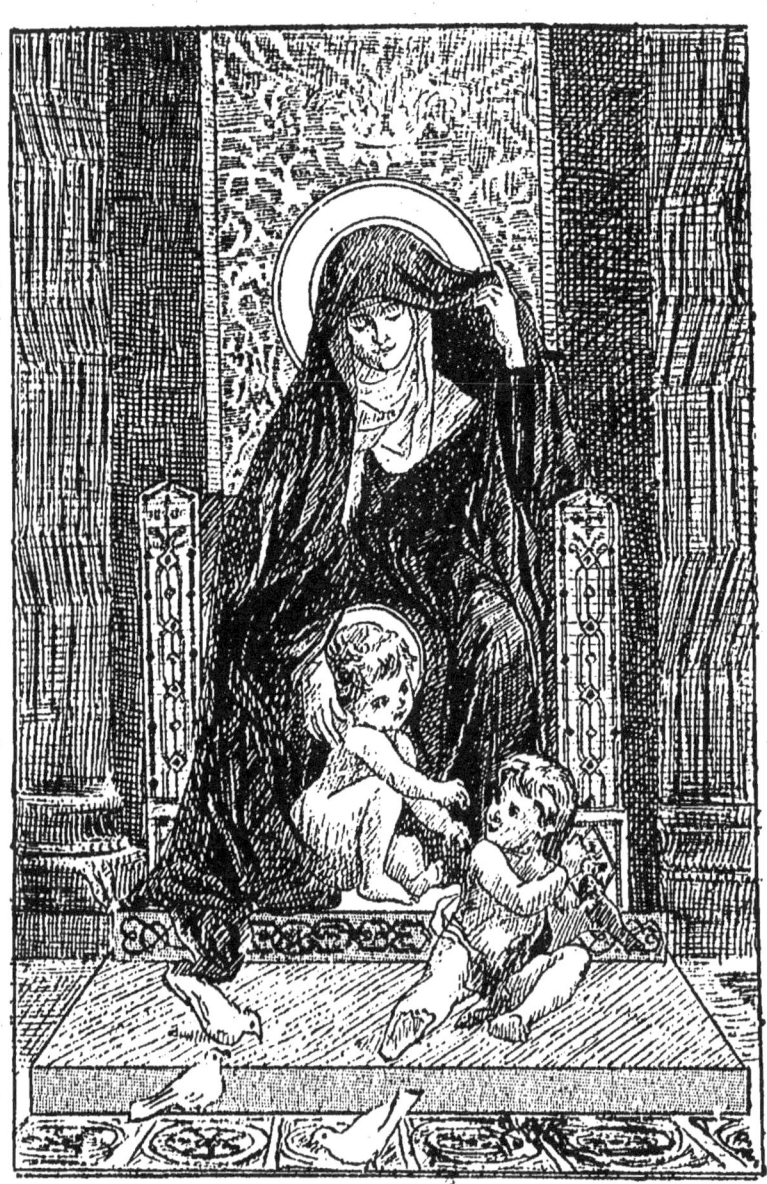

de cette façon, la couleur n'a pas le temps de sécher, elle est d'un emploi plus facile.

Les pinceaux sont ceux de l'aquarelle, en martre, petit-gris anglais, de petite et de moyenne grosseur.

Nous conseillons au peintre d'aquarelle de se servir d'eau filtrée ; certaines eaux calcaires très chargées étant impropres au travail et faisant écailler les couleurs.

Tout le reste du matériel est absolument le même que celui du peintre à l'aquarelle et du miniaturiste, nous nous contenterons de renvoyer le lecteur à nos traités spéciaux.

PRÉPARATION DE LA PHOTOGRAPHIE

Il y a plusieurs procédés employés pour préparer les photographies à recevoir la peinture à l'aquarelle ; nous mentionnerons seulement les principaux qui sont : l'albumine, la gomme, la préparation alunée, la pomme de terre, l'ox-gall et le fiel de bœuf.

Les papiers employés dans la photographie destinée à être peinte sont généralement de deux sortes. Industriellement, c'est-à-dire dans les

maisons qui font enluminer et peindre les photographies pour en faire le commerce, on tire les épreuves sur papier salé. Ce papier est mat et reçoit bien les peintures à l'eau. Toutefois, si la teinte refuse de mordre et se retire au moment où on l'applique, c'est que quelque matière graisseuse est restée à la surface. Un nettoyage préalable à l'ox-gall ou au fiel de bœuf très étendus d'eau les fait disparaître. Il en va de même pour les papiers aux sels de platine et en général pour toutes les épreuves d'aspect mat.

Mais les épreuves tirées sur papier albuminé présentent une surface lisse qui refuse absolument de prendre la teinte.

C'est surtout sur ces dernières qu'on emploiera les procédés suivants de dégraissage :

1er procédé. — L'albumine doit être mentionné en premier : de même nature que le papier sensible, ce procédé est donc le plus normal, mariant les couleurs au subjectile d'une façon absolue.

Pour préparer de l'albumine on prend huit blancs d'œuf qu'on remue dans un bol avec une baguette de verre après y avoir ajouté 50 centilitres d'eau filtrée ou boriquée. Au bout de

quelques minutes on y ajoute 25 gouttes d'acide acétique cristallisable et l'on remue encore, mais doucement, durant quelques minutes. On laisse reposer quelques heures, et l'on filtre sur mousseline fine ou pliée en deux épaisseurs. On met en flacon et l'on ajoute vingt à vingt-cinq gouttes d'ammoniaque.

L'albumine se conserve assez difficilement; aussi l'emploi doit-il en être immédiat autant que possible et la préparation toujours fraîche, bien que la présence de l'acide borique dans l'eau arrête toute décomposition pour un certain temps; c'est néanmoins pour cette raison, très probablement, que la préparation à l'albumine, qui est la plus normale, est remplacée le plus souvent dans la pratique par une des trois autres.

L'emploi de la gomme arabique est le plus répandu. Voici comment on la prépare.

Faites fondre à chaud de la gomme arabique bien pure, environ 10 grammes pour 50 centilitres d'eau, ajoutez une cuillerée à bouche d'alcool et un gramme d'alun en poudre, remuez bien durant la dissolution, laissez refroidir et filtrez. Si vous préférez faire la dissolution à froid, il faut enfermer la gomme arabique dans

un petit sac de mousseline qui sera tenu en suspension dans l'eau pendant 24 heures. De cette façon, les impuretés de la gomme ne se mélangeront pas à la solution ; vous ajouterez ensuite alcool et alun et filtrerez à nouveau.

Au cas où la solution gommeuse serait trop épaisse, vous ajouterez de l'eau alunée au moment de l'emploi. Avant de se servir de la gomme et de l'eau gommée pour diluer les couleurs, il est bon de dégraisser la photographie en frottant à la surface, légèrement, avec le plat d'une tranche de pomme de terre fraîche.

Enfin, l'ox-gall et le fiel de bœuf sont également employés pour diluer les couleurs et produire l'adhérence des teintes à la photographie ; ces préparations se vendent toutes faites chez les marchands de couleurs. Qu'il suffise donc de savoir que l'emploi en doit être très modéré ; lorsqu'on charge d'eau le pinceau avant de prendre, on touche légèrement la surface de l'ox-gall en pâte, ou bien on trempe la pointe de ce pinceau dans le fiel de bœuf liquide, cela suffit pour l'adhérence et si l'on en met davantage, le mordant devient trop fort, gêne les teintes subséquentes et nuit aux retouches et au fini.

Tels sont les différents procédés de préparation pour la peinture à l'eau, étudions maintenant la manière de peindre, le mode d'emploi des couleurs.

Peinture en façon de coloris à l'aquarelle.

Ce procédé est fort simple, parce qu'il ne demande pas une grande recherche de vérité. Aussi est-ce par lui que l'amateur doit commencer pour s'exercer à travailler sur photographies. On l'emploie pour les portraits de fantaisie, car il ne peut donner que des couleurs de convention. En ce cas, il ne faut demander à la peinture que l'aspect des couleurs bien fondues, agréables à regarder, sans trop de souci de la ressemblance, puisque c'est tout à fait un procédé qu'on applique à toutes les photographies, mais principalement aux portraits de femmes.

On teinte d'abord les joues de vermillon et de carmin qu'on putoise sur les bords; certains même appliquent ce premier ton avec l'index et frottent les parties des joues à couvrir et on laisse sécher; puis sur tout le visage on passe une teinte de chair de convention appelée teinte de carnation faite ordinairement de rouge de Venise

et de jaune de Naples. Quand la photographie est très claire, une seule teinte suffit parfaitement; si elle est foncée, il faut revenir plusieurs fois et putoiser chaque fois pour bien fondre la teinte. Puis on passe au coloris des cheveux qu'on indique selon la nuance à obtenir par l'un des mélanges indiqués plus loin; on repique les yeux, les lèvres, les oreilles de quelques touches de tons de chairs ombrés de gris, les draperies et les fonds par teintes plates généralement d'un seul ton, les accents de la photographie donnant les ombres par la transparence. Ce procédé, simple et rapide, a l'inconvénient de laisser voir la photographie; bien que, par un travail plus sérieux, on ne veuille tromper personne; cependant il est bien préférable de chercher à donner à la photographie peinte l'aspect d'une véritable miniature. Il n'y a donc pas à s'étendre sur ce procédé, l'amateur consultera les pages suivantes pour la composition des teintes plates qui sont les mêmes, plus simplifiées.

Peinture à l'aquarelle en façon de miniature.

On peut diviser l'exécution de la peinture, surtout si elle doit être traitée en aquarelle-

miniature, en trois parties. La préparation, l'ébauche, le rendu final.

Les indications qui vont suivre ont trait à l'exécution d'un portrait de jeune femme.

Pour l'ébauche, on affirmera toutes les formes, les traits, le dessin, en un mot, d'un trait léger de carmin ou de vermillon; dans les cheveux, les draperies et les accessoires, on ajoutera du noir ou de la teinte neutre, ou toute autre couleur, selon le ton qui doit recouvrir. Dans les ombres, ce trait sera fait d'indigo et de sienne brûlée. L'affirmation du dessin a pour but d'exercer la main sur le sujet de façon que, tout à l'heure lorsque nous allons passer la teinte locale, celle-ci ne dépasse pas la place qui lui doit être assignée.

Quand le trait est terminé, on passe à l'ébauche dans laquelle on procède toujours par teintes plates.

On commence par la teinte locale des chairs. Dans le cas qui nous occupe ce ton local peut être fait d'ocre jaune et de vermillon. Mais nous devons ici élargir ce sujet, car la nature est à ce point variée que, ne pouvant nous étendre sur tous les cas, nous devons cependant mentionner

quelques colorations différentes. Ainsi la teinte locale des chairs peut également être obtenue par un mélange de carmin ou de laque, de garance rose et de terre de Sienne naturelle; ceci convient aux natures brunes, mais jeunes; la terre de Sienne naturelle donnant au ton une diaphanéité que ne saurait lui donner l'ocre jaune. Pour obtenir une coloration plus prononcée, il suffit d'ajouter à ce mélange une pointe de vermillon. La teinte locale faite d'ocre jaune et de vermillon est également très bonne, si l'on a soin de charger d'eau l'ocre jaune qui, plus lumineux que la sienne naturelle, est moins transparent et donnerait au ton une certaine lourdeur.

On peut obtenir une excellente teinte locale de chair pour les teints moyens, ceux qui ne sont ni très frais ni très colorés, avec l'ocre de ru et le vermillon.

Pour les teints plus montés de tons, on ajoutera l'ocre rouge au mélange précédent. Le rouge de Saturne et le vermillon alliés aux jaunes, jaune de Naples, ocre jaune, sienne naturelle, forment, en résumé, d'excellents tons, aussi bien que les laques de garance, et une pointe de

cobalt ajoutée au mélange atténue ce qu'il pourrait avoir de trop vif.

Tous ces mélanges peuvent s'appliquer à la photominiature en transparence exécutée en peinture à l'huile, mais il faut les employer avec une certaine franchise et en teintes largement posées.

Il y a aussi bien des manières d'obtenir les ombres du ton de chair. Le cobalt et l'indigo y sont généralement employés, mais, selon nous, le cobalt, la garance rose, une pointe de vert émeraude donnent un gris perlé très délicat, dû à l'addition du vert émeraude qu'on songe peu à employer et qui est peut-être la meilleure couleur de la palette. Un gris ainsi composé peut donner la demi-teinte de presque tous les sujets, en plus ou moins de vigueur, car apposé après la teinte locale, il en subit l'influence et se modifie de lui-même selon les différents teints.

On passe ensuite à l'exécution des cheveux. La photographie, sauf pour les cheveux très blonds, donne généralement un ton très vigoureux; il faut donc, dans les natures brunes et châtaines, user beaucoup du ton de dessous et s'en servir pour les vigueurs, en les colorant seu-

lement d'une teinte légère ; celle des parties éclairées devra être plus transparente encore. Il y a deux nuances de cheveux bruns : ou ils sont de teinte chaude et la sépia colorée additionnée de laque les rend très bien, ou ils sont de teintes froide et bleutée ; on les rend par la sépia, l'indigo, l'outremer. Les mêmes mélanges, plus légers et plus transparents, donneront les tons de lumière.

Pour les cheveux châtains, le brun de madder, la laque, la sienne brûlée, à proportions variables, donnent les tons de diverses nuances ; on ajoute de la laque de garance rose et du vert émeraude, ce qui donne le gris cendré des lumières.

Les jaunes, sienne naturelle, ocre jaune, jaune de Naples et ocre de ru, sont la base des cheveux blonds ; on les nuance selon le type, avec de la laque, du vermillon, du rouge de Saturne ; le même ton sert aussi pour les cheveux blonds cendrés, additionné de vert émeraude ; le brun madder ou la sépia, toujours avec le premier mélange pour base donnent les ombres.

Les cheveux rouges et acajou, naturels ou teints, se traitent par le brun rouge, le rouge

de Saturne modifiés par des laques et des bruns ; le brun de madder y est excellent pour les ombres.

Enfin les cheveux gris et blancs se font d'une eau plus ou moins teintée de cobalt et de teinte neutre ou de garance rose et de vert émeraude, gris délicat dont nous avons parlé, auquel on ajoute une pointe de jaune quand le gris est argentin ; une pointe de rouge de Saturne si ce gris est doré, du bleu si le ton est froid. Cela dépend du ton de la nature, aussi de l'harmonie générale à donner à un portrait.

On a ainsi l'ébauche de son portrait, car les mains, s'il en existe, seront traités de même façon dans une gamme un peu plus sourde, et l'on ébauchera de suite les vêtements, draperies et accessoires, selon les indications que nous allons donner ci-après à propos de l'exécution finale, afin de ne point nous répéter.

Il faut donc passer à cette exécution finale, et c'est par les yeux que nous l'aborderons, l'œil étant le facteur principal de vie et de ressemblance.

Le blanc de l'œil est rosé chez les tout jeunes enfants, bleuté chez l'adolescent, puis il devient

gris, enfin terne ; c'est avec un glacis très léger de laque de cobalt, de laque et vert émeraude, de sienne naturelle et du gris précédent qu'on rendra ces différents états.

La prunelle sera peinte, pour les yeux noirs, de brun de madder, noir d'ivoire et outremer ; pour les yeux bruns on supprimera le noir d'ivoire. Le point lumineux que les aquarellistes obtiennent par la réserve du papier ne peut, en photographie, être rendu que par une touche de gouache.

Les paupières sont reprises d'un ton brun et de cobalt, les paupières inférieures légèrement rosées de laque.

Les sourcils se peignent de noir d'ivoire réchauffé d'une pointe de sienne naturelle. De même pour les cils qui, par leur ombre portée sur les yeux, donnent une grande douceur d'expression ; on rend cet effet par un gris passé sur une partie du blanc de l'œil.

Le vermillon de Chine, ou le brun rouge, alliés à la laque, servent aux rehauts des narines et des lèvres ; une pointe de cobalt ajoutée au mélange donnera de la douceur à la lèvre inférieure et les coins de la bouche seront affirmés avec une

touche d'ombre, faite du même ton additionné de sépia colorée ou de brun de madder.

Il en va de même pour l'exécution de l'oreille.

Pour les mains, la coloration des chairs doit être assourdie par la terre de sienne naturelle et, dans aucun cas, ne doit avoir la même valeur lumineuse que le visage ; c'est là un défaut bien flagrant que nous avons trop souvent constaté dans les photographies peintes à l'aquarelle, car il dénote chez leur auteur une ignorance complète des valeurs ; la première chose à comprendre et à connaître, avant même la couleur, puisque les valeurs seules peuvent donner la différence des plans, et le relief nécessaire à donner l'aspect de la figure humaine.

Lorsque tous les tons sont placés, que le visage présente les couleurs naturelles, le résultat est déjà fort satisfaisant. Toutefois, le peintre de photographies peut encore atteindre plus haut et confiner à l'art du miniaturiste, par l'habileté *du faire* ; si, au lieu de passer des teintes plates uniformes, il les fond en un modelé souple, qu'il emploie le faire au putois, le pointillé, ou le faire en hachures, il peut arriver à l'exécution d'une véritable miniature, surtout si,

employant le procédé mixte de l'aquarelle et de la gouache, il réussit à couvrir complètement toute la surface de façon qu'il soit impossible au spectateur de voir qu'il existe sous la peinture une épreuve photographique.

Nous avons parlé, aussi complètement que possible de la figure, ajoutons quelques mots des fonds, de la draperie et des accessoires.

Les fonds. — Il faut, pour les fonds, prendre un parti très tranché : ou bien, et de nos jours on adopte beaucoup ce genre, faire un fond plat et sans modelé ; il faut, en ce cas, choisir la couleur complémentaire du ton général du portrait, ou bien voulant un fond modelé, observer le précepte de Léonard de Vinci, et mettre le côté sombre du ton du côté éclairé du sujet, le côté lumineux du sujet doit au contraire saillir sur le côté sombre du fond ; l'harmonie et l'effet dépendent de ces oppositions nettes et bien tranchées : elles ne doivent jamais cependant être violentes, puisque la couche d'air qui est censée séparer un sujet du fond ne permet pas d'y employer des tons de même intensité.

Aussi peut-on affirmer qu'en règle générale, les fonds ne seront composés que de gris diver-

sement colorés selon la coloration de la figure elle-même. Partant, quelques gris s'adapteront à presque toutes les carnations : la teinte neutre, la laque et le vert émeraude, par exemple, qui donnent un gris très délicat, est une tonalité qui peut servir de base à tous les fonds. Il suffira, selon le cas, de la modifier par l'adition d'un brun ou d'un bleu, selon que l'on voudra obtenir un ton chaud ou un ton plus froid s'harmonisant bien avec le portrait. Ainsi le visage est-il hautement coloré, on ajoutera du brun de madder ou de l'ocre rouge ; est-il blême et décoloré, on glissera du cobalt et de l'indigo, de façon à incliner vers un ton verdâtre.

La sépia et l'indigo, le brun de madder et le cobalt donnent aussi d'excellents fonds ; en un mot, tous les gris un peu francs, qu'il suffit de dégrader à mesure que ce fond s'éloigne du visage. La plupart du temps les photographies présentent des fonds sombres ; pour les couvrir, il ne faut pas hésiter à se servir de la gouache et à les travailler hardiment par un faire en hachures, le seul propre à les rendre tout à la fois plus clairs et plus profonds.

Les draperies s'exécutent en général par

applications successives de teintes plates : la couleur locale en premier, puis les ombres, les rehauts de lumière et la gouache. Nous ne saurions entrer ici dans de grands détails sur la convenance des draperies, puisque la photographie étant faite, le peintre est bien obligé de les accepter telles qu'elles sont. Bornons-nous donc à indiquer les mélanges les plus ordinaires pour exécuter les étoffes en tous les genres.

Les tons bleus seront obtenus par le bleu d'outremer, une pointe de vert émeraude et de laque, ou le bleu minéral et le bleu de Prusse; mais en ce cas, on supprime le vert émeraude et l'on ajoute simplement de la laque ou du brun de madder dans les parties sombres.

Le noir sera fait d'indigo, de noir d'ivoire, une pointe de jaune, ou encore le noir d'ivoire, la sépia et la laque.

Le vermillon et les laques donnent les étoffes rouges, les ombres sont obtenues par l'addition de la sépia.

Les étoffes vertes se rendent soit par l'emploi des verts, soit par un mélange d'indigo et de jaune indien. Le cadmium clair, le chrome citron ajouté au bleu donne les verts plus brillants. La

terre d'ombre, la laque et la sépia en donnent les ombres, de même que pour les étoffes jaunes qui se traitent par les cadmiums et les jaunes purs.

Enfin, les étoffes blanches doivent être traitées par un glacis de teinte neutre ou cobalt et ombrées à la sépia et teinte neutre. Ces tons, bien entendu, extrêmement légers, car on ne saurait arriver à exprimer le blanc en couvrant de noir surtout une surface un peu grande. Il suffit donc de teinter très légèrement la draperie blanche afin de lui donner un corps, ce que rend rarement la photographie, puis de rehausser le ton encore humide d'une pointe de laque, de jaune ou de vert émeraude.

Les accessoires, bijoux, fleurs, etc., qui, dans une photographie, sont toujours des objets fort menus, doivent être traités à la gouache. On doit éviter tout ce qui est trop brillant et capable de distraire l'œil du spectateur du portrait lui-même.

Tous ces objets seront faits au premier coup, d'une touche vive et très franche.

Quand un portrait est entièrement terminé, on laisse reposer son travail quelques jours pour voir si certaines parties dans les ombres ne sont

point embues, c'est-à-dire si elles ne se sont point recouvertes d'un voile mat, auquel cas on ramènerait au ton brillant par quelques touches de gomme avant de mettre sous verre.

PEINTURE DES PHOTOGRAPHIES SUR IVOIRE ET SUR PORCELAINE

En ces derniers temps, la vogue des portraits en miniature sur ivoire et sur porcelaine s'étant affirmée de nouveau, les photographes ont dû chercher le transport des épreuves sur ces matières, et l'idée de les colorier et de les peindre devait suivre immédiatement. Nous n'avons que très peu de chose à dire à ce sujet, car, une fois la photographie transportée sur l'ivoire ou sur la porcelaine, le travail du peintre et du coloriste est exactement le même que celui du peintre en miniature sur ivoire et du peintre en porcelaine.

Il est nécessaire d'avoir des épreuves pâles sur ivoire, les plus pâles possible, et près de soi, pour contrôle, une bonne épreuve sur papier. On commence, par un trait de laque rose, à affirmer le dessin qu'une épreuve floue et déco-

lorée perd toujours, puis on peint comme en une véritable miniature. Seulement le procédé mixte de la gouache unie à l'aquarelle est seul possible dans ce genre de travail, attendu que l'artiste ne peut compter sur la vibration de l'ivoire, caché par la photographie, pour la transparence des tons clairs. Il lui faudra donc user de blancs légers diversement colorés et travaillés en hachures pour avoir les valeurs lumineuses. Tout le reste de la peinture s'exécute comme dans la véritable miniature.

Nous renvoyons donc le lecteur à notre traité spécial, comme aussi pour les photographies peintes sur porcelaine ; le travail est identiquement le même que celui du peintre céramiste ; il s'exécute avec des couleurs spéciales, fusibles et additionnées de fondants. Pour la bonne réussite, il est nécessaire que l'épreuve photographique soit aussi extrêmement pâle, de façon que la couleur de cette photographie même ne puisse nuire aux couleurs vitrifiables dont il faut se servir pour la peinture. Pour le même motif, il est nécessaire, quand on peint, de soutenir les tons dans une gamme plus vigoureuse qu'on ne le ferait sur une plaque de porcelaine

ordinaire, afin que, lors de la cuisson, ces tons en baissant absorbent celui de dessous et s'harmonisent avec lui.

Nous n'insisterons pas, ces procédés sont à peu près aussi coûteux que l'exécution en *vrai*, nous n'en comprenons donc pas bien l'utilité.

IV

PEINTURE A L'HUILE DES PHOTOGRAPHIES

IV

PEINTURE A L'HUILE DES PHOTOGRAPHIES

En ce qui concerne les épreuves de petit format, l'aquarelle miniature donne des résultats suffisants et d'assez agréable aspect, pour qu'on n'ait point besoin de recourir aux couleurs à l'huile dans la peinture des photographies. En ce qui concerne les portraits, cela nous semble évident et l'on n'y doit recourir que pour les portraits de grande dimension, au moins à partir du portrait demi-nature. A plus forte raison pour la grandeur nature, qu'on exécute le plus souvent sur toile et qui, industriellement traité, a pris le nom de linographie. Mais nous n'avons pas à traiter ici les questions industrielles et nous engageons l'amateur à demander aux professionnels le transport sur toile des photogra-

phies qu'ils veulent peindre. On peut déployer en cet art un véritable talent, aussi complet que sur toile dessinée et, pour notre part, nous pourrions citer un certain nombre de portraits ainsi exécutés qui ont figuré à nos Salons annuels et qui étaient loin d'être inférieurs à bien d'autres. Indiscret, nous citerions des noms fort autorisés qui, pour des motifs divers, ont usé de ce moyen, et pour ceux-là, certes, ce n'était nullement faute de savoir dessiner. En effet, je répèterais ici que c'est une erreur absolue de croire qu'on peut se passer du dessin pour peindre sur photographie. Eût-on une deuxième épreuve pour contrôler et rétablir les formes, si l'on ne connaît pas suffisamment la construction d'une tête, on barbotte, passez-moi le mot, dans la reprise des traits intempestivement recouverts par la couleur, et si l'on y arrive par la patience, le travail est empreint d'une mollesse et d'une indécision absolument nuisibles au bel aspect final.

Pour peindre à l'huile des portraits grandeur nature et demi-nature, il est donc nécessaire d'avoir de bonnes notions de dessin : en plus s'attacher à peindre largement, ainsi que nous

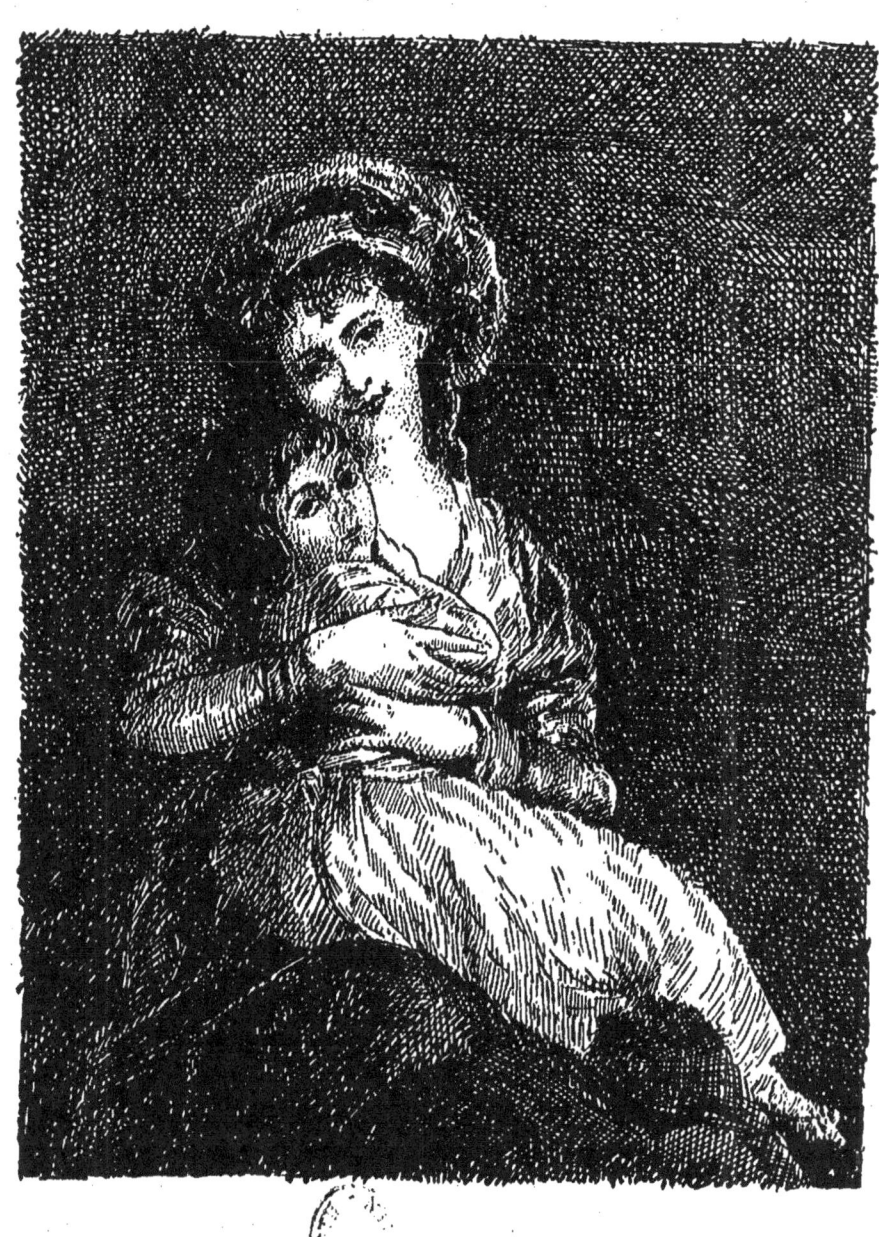

allons l'expliquer, mais la peinture à l'huile ne s'adresse pas seulement aux portraits, et les sujets de genre, contrecollés sur panneaux d'acajou, sont généralement rehaussés à l'huile. Pour ces sortes de sujets, comme dans toutes les peintures en petit, il faut peindre non plus en pleine pâte, mais avec minutie en demi-pâte plutôt lavée et blaireautée. Aussi, lorsque l'ébauche est terminée, on la laisse bien sécher puis on lisse toute la surface à la pierre ponce, et l'on termine ce travail avec de fins pinceaux et en blaireautant durant tout le travail à l'aide d'une petite brosse plate en martre fine qu'on passe à chaque touche donnée ; ce système de blaireautage remplace le pointillé ou le faire en hachures, et l'on obtient ainsi de véritables miniatures à l'huile.

La première opération à faire pour peindre les portraits est de préparer la photographie ; si l'on a fait reporter sur toile, aucune préparation n'est nécessaire, mais sur papier, il faut dégraisser la surface à la solution d'alun, laisser sécher, puis passer une couche de vernis Vibert, de médium de Robertson ; les professionnels passent un encollage gélatineux : on fait fondre au bain-

marie, de la gélatine pure avec son équivalent d'eau, on filtre et l'on étend au blaireau de façon à obtenir une surface bien lisse, on laisse sécher et l'épreuve est prête à recevoir la peinture.

MANIÈRE DE PEINDRE UN PORTRAIT A L'HUILE

Composition de la palette.

Blanc d'argent,	Outremer,
Jaune de Naples,	Cobalt,
Ocre jaune,	Bleu de Prusse,
Jaune de chrome,	Terre d'ombre naturelle,
Ocre rouge,	Terre d'ombre brûlée,
Terre de sienne naturelle,	Brun Van-Dyck,
Terre de sienne brûlée,	Terre vert,
Rouge de Saturne,	Vert véronèse,
Vermillon,	Vert émeraude,
Laque de garance rose,	Noir d'ivoire,
Laque de garance foncée.	Bitume.

On commencera par affirmer le dessin de la photographie en repassant avec un pinceau de martre fine tous les plans d'un trait de bitume et d'ocre rouge additionné de siccatif flamand ou de courtrai. Ceci a pour but de fixer la forme de chaque plan, en même temps que l'esprit du peintre se pénètre de son sujet. Puis, par frottis légers et transparents d'où le blanc doit être

banni, on indique les ombres sur les ombres de la photographie. Ayant dilué les couleurs au siccatif, on laisse reposer et sécher le travail jusqu'au lendemain. La seconde séance est consacrée à l'ébauche proprement dite. On chargera la palette sobrement, soit seulement : le blanc d'argent, l'ocre jaune, le brun rouge, le jaune de Naples, la terre de sienne naturelle, la terre de sienne brûlée, le brun Van-Dyck, le vermillon et le noir d'ivoire, le vert véronèse, soit dix couleurs au plus. Faisant d'abord une demi-pâte fluide de blanc et de sienne naturelle, une autre de blanc et de brun rouge, on ébauchera du premier ton toutes les teintes lumineuses; au second, les demi-teintes. Avec les ombres profondes précédemment indiquées en transparence, la figure doit être entièrement couverte et présenter l'aspect d'une grisaille chaude de ton. On peut, avant de laisser sécher et pour avancer le travail, affirmer à nouveau le dessin d'un trait de brun rouge et de bitume, et la carnation des lèvres, des ailes du nez, des joues, des oreilles, d'une touche claire où vous ajouterez une pointe de vermillon et de brun rouge mêlés. Vous masserez aussi de deux tons, ombre et lumière, les

cheveux et les vêtements, et vous laisserez sécher. Au bout d'un ou deux jours, selon que vous aurez mis plus ou moins de siccatif dans vos couleurs (le moins possible est toujours le mieux pour éviter le fendillage), vous pourrez reprendre le travail et passer à l'exécution réelle. La première chose à faire, à chaque fois qu'on reprend le travail, est de gratter au couteau à palette toute la surface de la peinture de façon à ne laisser aucune aspérité et à avoir une surface complètement lisse. Vous passez ensuite un peu d'huile d'œillette décolorée, de façon à amollir la couche de peinture pour que les couches nouvelles s'y incorporent complètement. Vous attaquez alors par des touches bien franches toutes les lumières colorant les premières teintes de la couleur des reflets, ajoutant ici une pointe de laque, là, de vert émeraude, ailleurs encore, de brun rouge ou de vermillon. Vous passez ensuite aux demi-teintes composées également de gris diversement colorés, enfin aux ombres profondes que vous modelez, toujours avec des couleurs transparentes et sans mélange de blanc.

Des différentes parties du visage. — Le front étant la partie proéminente présente générale-

ment le plus de lumière et il est bien important, durant tout le cours de l'exécution, de comparer ses valeurs au point lumineux du front. On doit le peindre un peu plus étendu qu'il n'est en apparence, afin que certaines parties transparaissent lorsqu'on peindra les cheveux, et ceux-ci doivent être peints presque en même temps, afin qu'ils se fondent bien et s'attachent naturellement.

Les cheveux bruns se font de blanc, de sienne brûlée, de noir d'ivoire, un gris fait de noir d'ivoire, de blanc, de laque donne le plus souvent les lumières qui, selon les reflets environnants peuvent prendre les tons les plus inattendus.

Les cheveux noirs seront traités à peu près comme les cheveux bruns, en forçant sur le noir d'ivoire additionné soit au bleu d'outremer, soit de brun rouge, selon la nuance de la nature, les lumières seront aussi de gris clairs, chauds ou froids, c'est-à-dire additionnés de rouge ou de bleu en rapport avec le ton des ombres.

Les cheveux blonds se font de blanc, sienne naturelle, ocre jaune ou ocre de ru selon l'intensité plus ou moins claire qu'on veut leur donner,

ils seront, dans les lumières, nuancés de reflets rosés, dans les ombres, teintés de brun ou de terre d'ombre. Sont-ils dorés, on ajoutera une pointe de vermillon au ton précédent et de terre de sienne brûlée pour les ombres.

Les cheveux blancs et gris sont de blanc, de laque et de vert émeraude, ton gris argentin auquel on ajoute soit du noir, soit de la terre d'ombre, selon la nature qu'on veut rendre. Mais partir d'un principe de blanc et de noir n'a jamais donné qu'un ton froid tout à fait hors nature. Le blanc étant la couleur qui reflète le plus délicatement les tons de lumière, il faut en colorer la surface aussi légèrement que possible, les ombres profondes des cheveux blancs et des cheveux gris sont aussi diversement colorés par les draperies ou les fonds, on doit tenir grand compte de ces reflets et par des glacis légers les exprimer sans jamais atteindre à la valeur des objets reflétés.

Vous peindrez ainsi par de petites touches les autres parties du visage en commençant par les yeux dont vous chercherez la coloration selon la nature à représenter, observant que le blanc de l'œil peut se rendre par le blanc, l'outre-

mer additionnés de vert émeraude ou de laque, selon la nature pâle ou colorée du modèle, l'iris de bleu d'outremer et de vert véronèse, le point visuel de blanc presque pur, à peine touché de vert émeraude et d'ocre jaune; ces trois couleurs incorporées l'une à l'autre et le blanc y dominant, donnent la plus grande intensité de lumière possible, mais à la condition expresse qu'elles ne soient point mélangées, mais seulement juxtaposées par les poils du pinceau et que la touche en soit très franchement posée.

Les draperies doivent être ébauchées en même temps que la tête, mais si *la valeur* en a été donnée au premier coup, on ne doit plus s'en occuper que lorsque la tête est entièrement terminée. On y procède par teintes plates, d'une certaine épaisseur, en demi-pâte un peu soutenue par les mélanges suivants : les étoffes bleues par le bleu de Prusse, l'outremer et la laque, pour la demi-teinte, et pour les ombres profondes, on ajoutera du brun Van-Dyck et de la terre d'ombre, les lumières du même ton, mêlé de blanc relevé d'une pointe de cobalt et de vert émeraude. Tous les tons bleus peuvent être obtenus de la même façon, en modifiant le blanc qui sert de base au

ton de lumière ; une étoffe est-elle bleu pâle et verdâtre, on ajoute au blanc plus de vert émeraude ou un peu de jaune indien qui verdira le bleu, si le vert émeraude n'a pas suffi. Les étoffes roses seront de blanc, de laque rose, une pointe de cadmium, la garance foncée ajoutée au mélange, donnera les ombres profondes.

Par assimilation à ce que nous venons de dire, on modifiera de même pour une étoffe jaune, le cadmium et le blanc par les laques et les verts ; les étoffes rouges, le vermillon et le blanc, les étoffes violettes, les bleus et les laques.

On ne saurait en effet préciser davantage, tant les étoffes empruntent de coloration aux objets qui les entourent, et en donnent elles-mêmes au visage qu'elles accompagnent.

Lorsqu'un portrait est entièrement terminé, on doit le laisser sécher longuement, deux mois si l'on peut, avant de songer à le vernir définitivement au vernis glacé. Mais au bout de quelques jours on peut enlever les embus qui se seraient produits, en passant sur ces endroits un peu de vernis Senée ou de vernis Vibert si l'on doit ensuite employer ce dernier pour le vernissage définitif.

V

LE COLORIS AU PATRON

OU PEINTURE ORIENTALE

V

LE COLORIS AU PATRON
OU PEINTURE ORIENTALE

Le coloris au patron, également connu sous le nom de peinture orientale, est un procédé rapide de peindre uniformément un certain nombre d'estampes représentant le même sujet. Les Orientaux, en effet, Chinois, Indiens, Egyptiens, Arabes, ont beaucoup usé de ce moyen (c'est d'eux, du reste, que nous le tenons); et les Japonais, grâce à l'excellence de leurs compositions fantaisistes, si pleines d'humour et d'esprit satirique, ont répandu par ce procédé, leurs produits dans le monde entier.

Comme en tous les procédés que nous indiquons dans cet ouvrage, on ne peut appeler art le plus ou moins d'habileté qu'on acquiert à s'en

servir ; comme dans les autres aussi, il faut y apporter un certain goût délicat, une connaissance raisonnée de la juxtaposition normale et de la bonne harmonie des couleurs.

LE MATÉRIEL

Une pointe à décalquer en acier ou pointe de graveur ; un grattoir scalpel pour découper ; un tranchet toujours bien affûté ; une glace à bouton comme celles en usage pour équerrer les photographies.

Le reste, couleurs, godets, verres à eau et gomme arabique, pinceaux, est emprunté à l'outillage ordinaire de l'aquarelliste. On ajoute seulement quelques brosses plates de différentes grosseurs, car les teintes unies un peu grandes sont plus facilement obtenues à la brosse qu'au pinceau.

Enfin, du papier verni ou du papier glacé employé par les graveurs.

On trouve dans le commerce du papier glacé, mais il est d'un prix assez élevé ; quant au papier verni, on en trouve difficilement, voici comment on le prépare :

On tend sur un châssis de bois, en la mouillant, une feuille de papier mécanique un peu fort, à l'aide de clous dits semences espacés de 5 à 5 centimètres sur les côtés du châssis ; on laisse sécher jusqu'à tension complète ; on a ainsi un papier tendu ayant l'aspect d'une toile à peindre. Avec une large queue de morue, on applique une couche de vernis copal à l'endroit et à l'envers, et on laisse le papier s'emboire bien complètement. Un papier mince devient transparent à cette seule couche, mais il faut recommencer l'opération, sur le papier de forte épaisseur, autant de fois qu'il sera nécessaire pour obtenir une transparence complète. Si, après plusieurs couches, le papier ne devenait pas très transparent, c'est qu'il est trop fortement collé. On obvie à cet inconvénient en prenant une autre feuille et en la laissant séjourner dix minutes environ dans l'eau tiède.

On laisse bien sécher. On mouille à nouveau à l'éponge un des côtés du papier et l'on tend sur châssis.

Au bout de quelques jours, le papier verni est entièrement sec et prêt à l'usage.

Exécution des patrons. — Plaçant sur le sujet

dont vous voulez obtenir des reproductions en couleur une feuille de papier verni ou de papier glacé, vous incisez légèrement à la pointe une des couleurs, le rouge par exemple, c'est-à-dire que vous faites un calque à la pointe de toutes les parties qui devront être coloriées en rouge. Puis vous faites autant de calques partiels qu'il y a de couleurs dans le sujet en ayant soin de les repérer rigoureusement ; pour ce faire, taillez toutes vos feuilles de calque exactement de même grandeur et, avant de commencer l'opération, faites passer par l'épaisseur de vos calques et en même temps sur le sujet une épingle en haut et en bas, vous aurez ainsi vos points de repère. A chaque calque que vous exécuterez, vous passerez votre épingle dans les trous primitivement marqués en haut et en bas, et ayant ainsi bien assujetti vos repères, vous fixerez le calque par le haut avec deux punaises, l'une à droite, l'autre à gauche, et vous retirerez l'épingle du bas qui gênerait la main pour travailler. Celle du haut n'ayant pas cet inconvénient, on peut la laisser séjourner durant l'opération ; tous les calques ayant ainsi les mêmes points de repère se juxtaposeront avec une

exactitude mathématique. C'est, d'ailleurs, par un moyen analogue qu'on tire les estampes en plusieurs couleurs et les chromo-lithographies.

Ayant ainsi autant de calques qu'il y a de couleurs, on en découpe la forme avec une pointe à encadrement, espèce de tranchet étroit, ou un grattoir scalpel qu'on tient bien verticalement de façon à obtenir une découpure nette et sans bavochures.

On place chaque patron sur l'estampe à colorier, en commençant par le n° 1, celui dont la teinte est la plus étendue, la plus importante, et l'on passe cette teinte à plein pinceau, bien franchement, et en employant la couleur pas trop liquide et surtout bien à la valeur voulue, car il ne faut pas revenir sur une couleur déjà posée, les ombres en noir de l'estampe devant donner l'ombre de la couleur.

Il y a là un véritable tour de main qu'il faut attraper, mais que donne assez vite un peu de pratique.

On peut appliquer ce procédé au coloris d'un seul sujet, mais le travail de préparation est relativement long en vue du résultat; en ce cas, vraiment, il vaut mieux s'exercer à faire du coloris à main levée en teintes plates.

On peut également appliquer ce procédé à la peinture sur bois, en imitation du vernis Martin ou des gouaches sur bois de Spa. Mais il faut faire subir au bois une préparation spéciale. Cette préparation consiste en un encollage fait de colle de peau liquide, préalablement chauffée au bain-marie, qu'on passe sur toute la surface du bois. Lorsque cet encollage est bien sec, le bois est propre à recouverte, la peinture qui doit être exécutée à la gouache et lorsqu'elle est terminée, d'un beau vernis final.

Les étoffes de soie et de satin sont également aptes à recevoir les coloris en peinture orientale qui se traite aussi à la gouache, mais, pour le velours, il faut employer la peinture à l'huile diluée avec un produit spécial, la stofféine Wood, qui empêche les auréoles grasses de se produire. Comme on ne peut faire ce genre que sur velours blanc, il faut peindre les fonds si l'on en désire. Pour cela il suffit de faire un découpage extérieur du dessin, couvrir celui-ci de façon à ne pas le tacher et faire le fond à la brosse. Pour plus amples détails voir notre *Traité pratique des peintures sur Étoffes*.

COLORIS DES ESTAMPES, GRAVURES ET LITHOGRAPHIES

Ce procédé ne présente aucune difficulté et donne des résultats très heureux si l'on cherche à se rapprocher des coloris doux et harmonieux des estampes de la fin du xviii° siècle.

Pour la bonne réussite, il est nécessaire d'avoir des épreuves faibles, c'est-à-dire peu chargées d'encre grasse ; en plus assurez-vous que l'épreuve que vous voulez peindre est tirée de longue date et bien sèche.

Vous en dégraissez la surface à l'aide d'un bain d'alun et peignez à l'aquarelle en teintes légères. Si, malgré le bain d'alun, vous avez des transparences trop noires, gouachez un peu vos teintes, mais ce dernier moyen demande à l'emploi un tour de main habile. Il vaut mieux ne recourir aux rehauts de gouache que pour les accents de lumière. En résumé, nous le répétons, ce procédé ne présente pas de difficultés, et nous terminerons par le tableau des principaux mélanges employés dans le coloris.

TABLEAU

DES SIX COULEURS FONDAMENTALES DU COLORIS

ET

des tons les plus usités obtenus par leur mélange.

COULEURS FONDAMENTALES

Le Rouge.	Laque carminée ou laque fixe.
Le Noir.	Noir d'ivoire.
Le Bleu intense.	Bleu de Prusse ou bleu minéral.
Le Bleu clair.	Bleu céleste ou cobalt.
Le Jaune.	Jaune fixe ou gomme-gutte.
Le Brun.	Terre de Sienne brûlée.

TONS COMPOSÉS

Gris clairs par	Noir d'ivoire, cobalt, laque.
Gris foncés	Noir d'ivoire, bleu minéral, laque.
Gris roux	Noir d'ivoire, bleu minéral, terre de Sienne br.
Verts clairs	Jaune fixe, bleu minéral.
Verts bleus	Cobalt, gomme-gutte.
Verts foncés	Bleu minéral, terre de Sienne brûlée.
Bleu ciel	Cobalt et bleu minéral.
Bleu intense	Bleu minéral, noir d'ivoire.
Violets clairs	Cobalt et laque carminée.
Violets foncés	Bleu minéral et laque carminée.
Bruns clairs	Terre de Sienne brûlée, jaune fixe.
Bruns foncés	Terre de Sienne brûlée et noir d'ivoire.

TABLE DES MATIÈRES

	Pages
Avant-propos...	7
Matériel nécessaire au peintre en photo-miniature...	9
I. De la peinture...	19
II. Photographie transparente et glaces pelliculaires...	35
III. Peinture des photographies à l'aquarelle et à la gouache...	41
Préparation de la photographie...	45
Peinture en façon de coloris à l'aquarelle...	49
IV. Peinture à l'huile des photographies...	67
Manière de peindre un portrait à l'huile...	72
V. Le coloris au patron ou peinture orientale...	81
Le matériel...	82
Coloris des estampes, gravures et lithographies...	87
Tableau des six couleurs fondamentales du coloris...	88

PETITE BIBLIOTHÈQUE ILLUSTRÉE
DE L'ENSEIGNEMENT PRATIQUE DES
BEAUX-ARTS

Publiée par et sous la direction de M. KARL ROBERT,
Officier de l'Instruction publique.

Prix du volume : 1 fr. 50

1. *Les procédés du vernis Martin.*
 Avant-propos. — Des vernis en général. — Nature et préparation des bois. — Des fonds et de la dorure. — De l'aventurine. — Des formes et des sujets à peindre.

2. *La Peinture sur émail. — Les Émaux de Limoges.*
 Description. — Des différents genres d'émaux. — Émaux translucides. — Les émaux peints. — Outillage. — De la peinture sur émail. — Les émaux de Limoges. — Émaux de Limoges colorés.

3. *L'Aquarelle (paysage).*
 Son origine. — Son caractère propre. — Des valeurs. — Des moyens et de la palette. — Leçon générale. — Conclusion de quelques maîtres modernes.

4. *Traité pratique de la Miniature.*
 De la miniature. — L'outillage du miniaturiste. — Les couleurs. — De la gouache. — Travaux préliminaires. — Leçon générale pour l'exécution du portrait en miniature. — L'aquarelle et la gouache. — L'épargne. — Les hachures. — Le pointillé. — Des draperies et des vêtements. — Des accessoires et des fonds. — Des procédés. — Du paysage.

5. *Traité pratique des Peintures à la gouache.*
 Peinture des manuscrits, Enluminure ancienne et compositions modernes.
 De la gouache. — Des couleurs. — Emploi de la gouache dans la peinture des manuscrits. — L'or et les bronzes. — Des bronzes de couleur. — De l'écriture. — Applications modernes de l'enluminure. — De quelques bouquets à composer, encadrements décoratifs, pour souvenirs. — Instructions pratiques. — Le paysage. — Le portrait et le genre.

6. *Traité pratique des peintures sur étoffes, velours, soie, gaze, etc.*
 Avant-propos. — Les éventails et les écrans. — Des sujets à adopter; documents à consulter. — Le coloris. — Leçon générale d'aquarelle miniature pour éventails. — De la peinture sur gaze. — Application de la fleur à la composition décorative. — Des fleurs les plus employées dans la peinture des éventails. — La peinture à l'huile sur velours.

7. *Les derniers procédés de la Photominiature.*

8. *Éléments de la perspective pratique.*

POUR PARAÎTRE PROCHAINEMENT :

9. *L'imitation des tapisseries anciennes, verdure, sujets pastoraux, divers.*

10. *La Céramique d'imitation.*
 Barbotine à froid, Émaillage athénien, Céramique orientale.

11. *Peinture et Gravure sur verre. — Imitation des vitraux.*

12. *La Sculpture sur bois.*

BIBLIOTHÈQUE
D'ENSEIGNEMENT PRATIQUE DES BEAUX-ARTS
Par KARL ROBERT (M. Georges MEUSNIER)
EXPERT AUPRÈS DES TRIBUNAUX DU DÉPARTEMENT DE LA SEINE
OFFICIER DE L'INSTRUCTION PUBLIQUE

OUVRAGES ILLUSTRÉS (GRAND IN-8) A 6 FR. LE VOLUME

1. *L'Aquarelle* (figure, portrait, genre).
2. *L'Aquarelle* (paysage).
3. *La Peinture à l'huile* (figure, portrait, genre).
4. *La Peinture à l'huile* (paysage).
5. *Le Fusain sans maître* (10e édition).
6. *Le Pastel* (figure, portrait, genre, paysage, nature morte).
7. *Le Modelage et la Sculpture*.
8. *La Photographie*, aide du paysagiste ou photographie des peintres.
9. *L'Enluminure des Livres d'Heures*.
10. *La Gravure à l'eau-forte*.
11. *La Céramique* (porcelaine, faïence, barbotine, etc.)
12. *Le Dessin pratique et ses applications aux travaux d'art et d'agrément*.

LE CROQUIS DE ROUTE
ET LA POCHADE D'AQUARELLE
AUX SIX COULEURS FONDAMENTALES

Orné de 44 dessins dans le texte, d'après croquis d'artistes, et aquarelles originales, de deux planches en couleur, est un petit traité d'aquarelle spécialement destiné aux touristes; la méthode, simplifiée et ramenée à l'emploi des six couleurs fondamentales fixes, y est présentée d'une façon claire et précise. En l'étudiant un peu, durant l'hiver, nul doute que l'amateur puisse rapporter d'excellents souvenirs de voyage. — Prix : 2 fr.

VIENT DE PARAITRE :
LE DESSIN
ET SES APPLICATIONS PRATIQUES AUX TRAVAUX D'ART ET D'AGRÉMENT

DIVISION DES CHAPITRES. — Avant-propos. — Ce qu'on doit entendre par « le Dessin ». — Des divers procédés, cas auxquels ils conviennent. — Matériel nécessaire au dessinateur — Dessin à main-levée des objets usuels. — De l'ornement, premiers principes, dessin des fleurs et des fruits. — De la nature morte. — Applications décoratives de l'ornement et des fleurs. — De la figure et des animaux, leur application au paysage animé. — Du paysage : observations sur la perspective. — Exercices préparatoires; l'étude d'après les maîtres, enseignement artistique qu'il faut y rechercher. — L'étude d'après nature. — Ciels, eaux, plans, effets, marines, sujets divers, etc. — Conclusion.

Esthétique.

CHARLES BLANC
DE L'ACADÉMIE FRANÇAISE ET DE L'ACADÉMIE DES BEAUX-ARTS

ÉDITIONS POPULAIRES

GRAMMAIRE
DES ARTS DU DESSIN
ARCHITECTURE, SCULPTURE, PEINTURE

JARDINS. — GRAVURE EN PIERRES FINES
GRAVURE EN MÉDAILLES. — GRAVURE EN TAILLE-DOUCE, — EAU-FORTE
MANIÈRE NOIRE, AQUA-TINTE. — GRAVURE EN BOIS. — CAMAÏEU
GRAVURE EN COULEURS. — LITHOGRAPHIE

Revue, corrigée et augmentée d'une table analytique

Un beau vol. gr. in-8 de 700 pages, orné de 300 grav. dans le texte.......... **10 fr.**
Toile.......... **13 fr.** — Amateur.......... **17 fr.**

GRAMMAIRE
DES ARTS DÉCORATIFS
DÉCORATION INTÉRIEURE DE LA MAISON

LOIS GÉNÉRALES DE L'ORNEMENT — PAVEMENTS
SERRURERIE — PAPIER PEINT — TAPISSERIE — TAPIS — MEUBLES — GLACES — VERRERIE
ORFÈVRERIE — CÉRAMIQUE — RELIURE — ALBUMS, ETC., ETC.

Un vol. gr. in-8 jésus, orné de 250 gravures.................. **10 fr.**
Toile....... **13 fr.** — Amateur....... **17 fr.**

ENVOI FRANCO CONTRE MANDAT-POSTE

EUGÈNE CICÉRI

CROQUIS A LA MINUTE

ETUDES FACILES pouvant être copiées au crayon Conté ou au fusain.

SUITE DE 124 PLANCHES
à un ou deux motifs par chaque planche.
CHAQUE PLANCHE (45 × 31), PRIX **1 FR. 25**

Chaque planche est imprimée sur papier ingres avec marge blanche, de façon à faciliter le choix des sujets ; nous donnons ci-dessous, rangés sous diverses rubriques, le détail des numéros des 125 planches composant l'ouvrage :

ARBRES (au bord de l'eau), 1, 2, 3, 4, 5, 8, 15, 21, 25, 28, 35, 37, 46, 48, 49, 51, 52, 53, 54, 55, 56, 59, 60, 62, 63, 66, 88, 92, 94, 96, 97, 105, 111.

CHEMINS ou ROUTES, 4, 8, 11, 12, 13, 16, 24, 34, 41, 43, 57, 58, 65, 69, 72, 84, 86, 90, 91, 92, 100, 101, 107, 109, 110, 122.

COINS ou ENTRÉES (de villages ou villes), 4, 7, 13, 14, 22, 20, 58, 71, 74, 76, 77, 87, 96, 97, 98, 107, 108, 109, 110, 113, 114, 115, 116, 122.

COURS DE FERME, 19, 20, 26, 32, 67, 102, 103, 117, 118.

EFFETS DE NEIGE, 70, 72, 80, 84, 101.

ÉTUDES DE TRONCS D'ARBRES, 15, 17, 31, 33, 44, 45, 52, 64, 80, 81, 85, 117.

FALAISES, 73, 80, 94, 95, 104, 112, 119, 124.

INTÉRIEUR, 36, 39.

MAISON (au bord de l'eau), 6, 27, 42, 47, 56, 57, 75, 77, 85, 97, 98, 100, 123.

MONTAGNE ou COLLINE, 8, 11, 27, 38, 40, 77, 78, 100, 114.

MONUMENTS, 10, 22, 99.

PAYSAGES ANIMÉS, 2, 3, 12, 15, 23, 35, 48, 52, 53, 55, 58, 61, 63, 66, 68, 69, 70, 82, 88, 93, 99, 102, 106, 109, 110.

PLAINES, LISIÈRES DE BOIS, etc., 11, 12, 13, 16, 30, 34, 41, 50, 51, 62, 86, 92, 110.

PREMIERS PLANS, 14, 15, 26, 32, 57, 59, 75, 87, 90, 117.

QUAIS, PORTS, etc., 79, 82, 93, 99, 102, 106, 121.

ROCHERS, 17, 19, 24, 28, 31, 33, 45, 55, 57, 64, 78, 81, 83, 84, 85, 89, 94, 95.

RUES ET RUELLES, 6, 22, 26, 77, 81, 83, 120.

SOUS-BOIS, 8, 18, 24, 31, 33, 43, 65, 66, 67.

ENVOI FRANCO CONTRE MANDAT-POSTE

L'ART DE COMPOSER

ET DE PEINDRE

L'Éventail — L'Écran
Le Paravent

Texte et Illustrations

DE G. FRAIPONT

PROFESSEUR A LA LÉGION D'HONNEUR

UN BEAU VOLUME IN-4 CARRÉ

AVEC 16 PLANCHES EN COULEURS ET 100 AUTRES GRAVURES EN TEINTE OU EN NOIR

dans le texte ou hors texte

Prix : 20 francs.

ENVOI FRANCO CONTRE MANDAT-POSTE

Revue Pratique
de l'enseignement
DES BEAUX-ARTS

(Format in-4º raisin (25×38)

Paraissant le premier de chaque mois

ET PUBLIÉE SOUS LA DIRECTION DE

M. KARL ROBERT

Officier de l'Instruction publique

AVEC LE CONCOURS DE MM.

A. KELLER	**G. MOREL**
Professeur à l'École normale d'Auteuil, Officier de l'Instruction publique	Professeur à l'École des Beaux-Arts de Rouen

ET DES PRINCIPAUX ARTISTES DE PARIS

TEXTE & DESSINS

Comprenant tous Documents utiles aux différents genres de Dessin et de Peinture, savoir :

PEINTURE A L'HUILE ET SES APPLICATIONS SUR ÉTOFFES	PASTEL ET GOUACHE
CÉRAMIQUE D'IMITATION DITE « BARBOTINE A FROID »	ENLUMINURES DE STYLE ET ENLUMINURES MODERNES
VERNIS MARTIN, ETC.	DESSINS AU FUSAIN, CROQUIS RAPIDES
AQUARELLE ET MINIATURE	DESSINS POUR PROCÉDÉS DE REPRODUCTION, ETC.
IMITATION DES TAPISSERIES ANCIENNES	OUVRAGES DE DAMES
FLEURS ET PEINTURE DE FLEURS	FANTAISIES SE RATTACHANT AUX « ARTS DE LA FEMME »
APPLICATIONS DÉCORATIVES	TRAVAUX D'AMATEURS

ENSEIGNEMENT SCOLAIRE DU DESSIN

PROGRAMMES ET CONCOURS

PRIX DE L'ABONNEMENT :

Paris et départements : **15** francs. — Union postale : **18** francs.

ON SOUSCRIT AUX BUREAUX DE L'ADMINISTRATION

27, RUE SAINT-AUGUSTIN, PARIS

Et dans tous les Bureaux de poste.

www.ingramcontent.com/pod-product-compliance
Lightning Source LLC
Chambersburg PA
CBHW071411220526
45469CB00004B/1259